Playtime 陪伴鋼琴系列

拜爾 併用曲集

第五級 Level 5

編者｜何真真、劉怡君

音樂編曲製作｜何真真、劉怡君

插圖設計｜Pencil

美術編輯｜沈育姍

出版發行｜麥書國際文化事業有限公司
台北市辛亥路一段40號4F
TEL：886-2-23636166
FAX：886-2-23627353

http：//www.musicmusic.com.tw

郵政劃撥帳號｜17694713

戶名｜麥書國際文化事業有限公司

中華民國96年7月 初版

編者的話

親愛的老師、小朋友：

歡迎來到「陪伴鋼琴系列」playtime的音樂世界，讓我們一起來彈奏一首首動聽又有趣的曲子及探索各種不同的音樂風格。本系列的鋼琴課程是以拜爾程度為規劃藍本，精心設計出一套確實配合拜爾及其他教本進度的併用教材，使老師和學習者使用起來容易上手。

本教材製作過程嚴謹，除了在選曲時仔細考慮曲子旋律、音域（手指位置）及難易適性之外，最大的特色是我們為每一首樂曲製作了優美好聽的伴奏卡拉，使學生更容易學習也更愛演奏。伴奏CD裡的音樂曲風非常多樣：古典、爵士、搖滾、New Age………甚至中國音樂，相信定能開啟學生的音樂視野，及激發他們的學習興趣！

伴奏卡拉CD也可做為學生音樂會之用，每首曲子皆有前奏、間奏與尾奏，過短的曲子適度反覆，設計完整，是學生鋼琴發表會的良伴。CD內容說明：單數曲目為範例曲，包含有鋼琴部分。雙數曲目為卡拉伴奏，鋼琴部分則是消音。

陪伴鋼琴系列第五級目錄

NO.1
耕農歌

（拜爾86-89程度）

作曲：台灣民謠
編曲：何真真

CD1/01.02

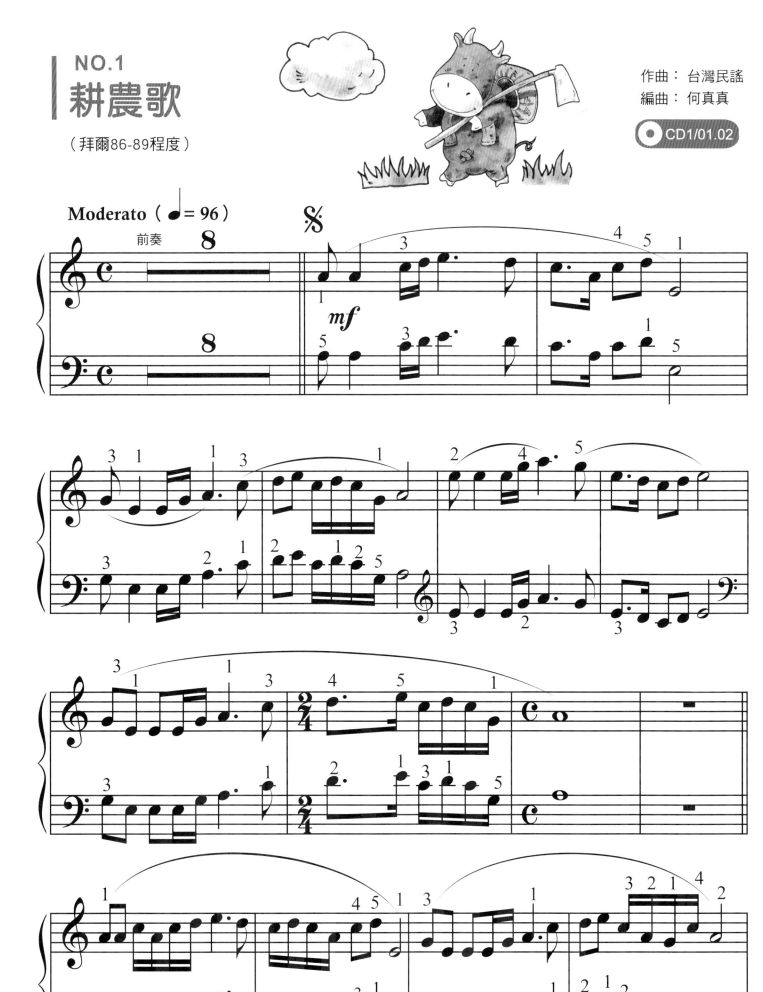

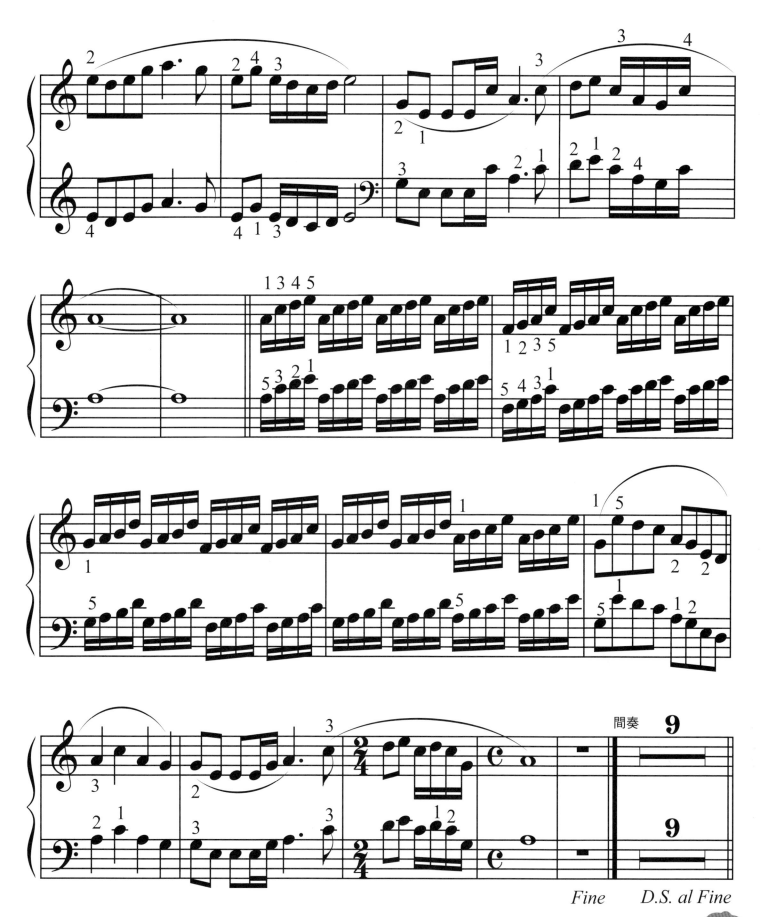

Fine *D.S. al Fine*

NO.2
天堂與地獄

（拜爾86-89程度）

作曲：奧芬巴哈
編曲：劉怡君

CD1/03.04

Allegro（♩ = 134）

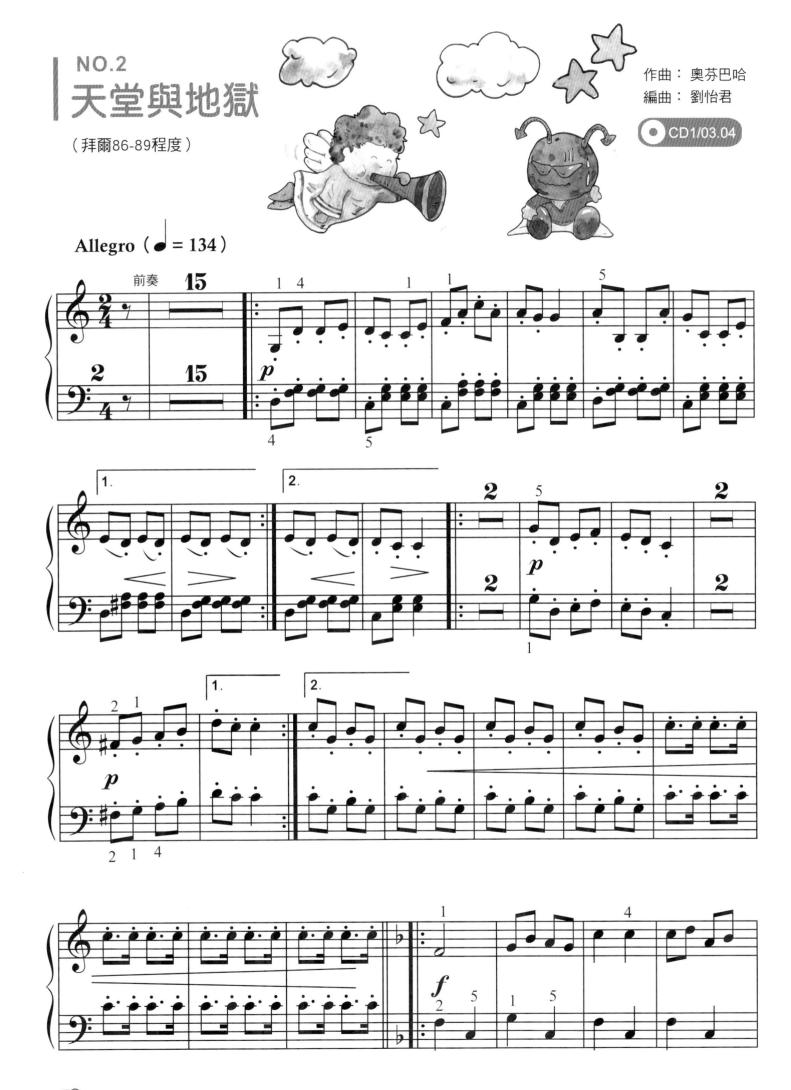

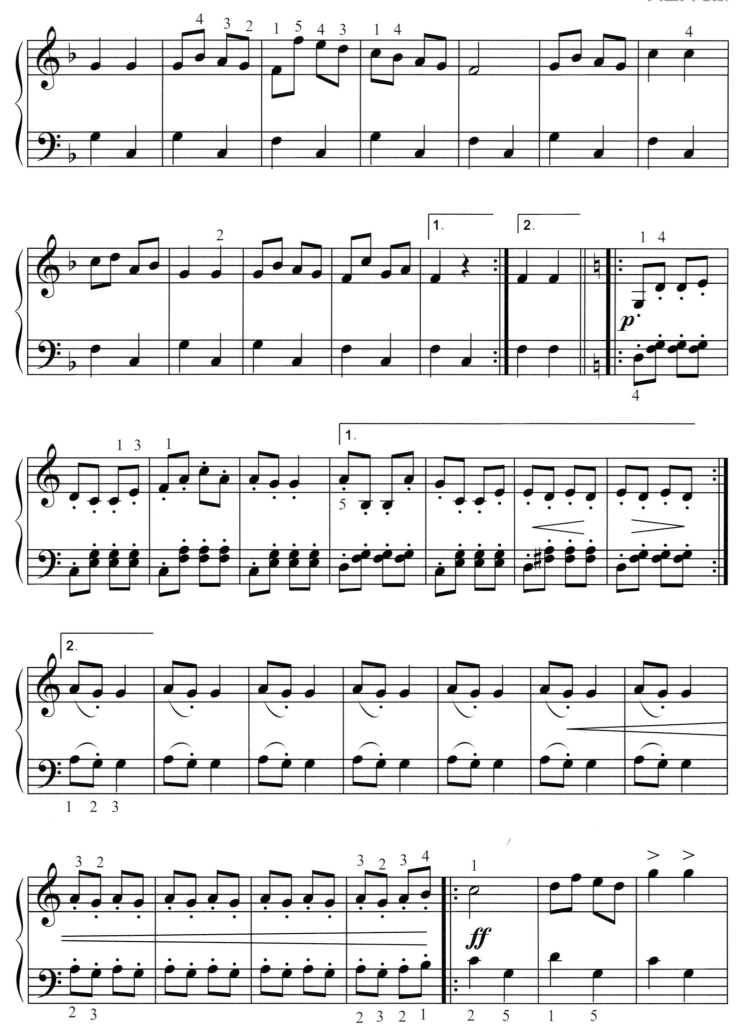

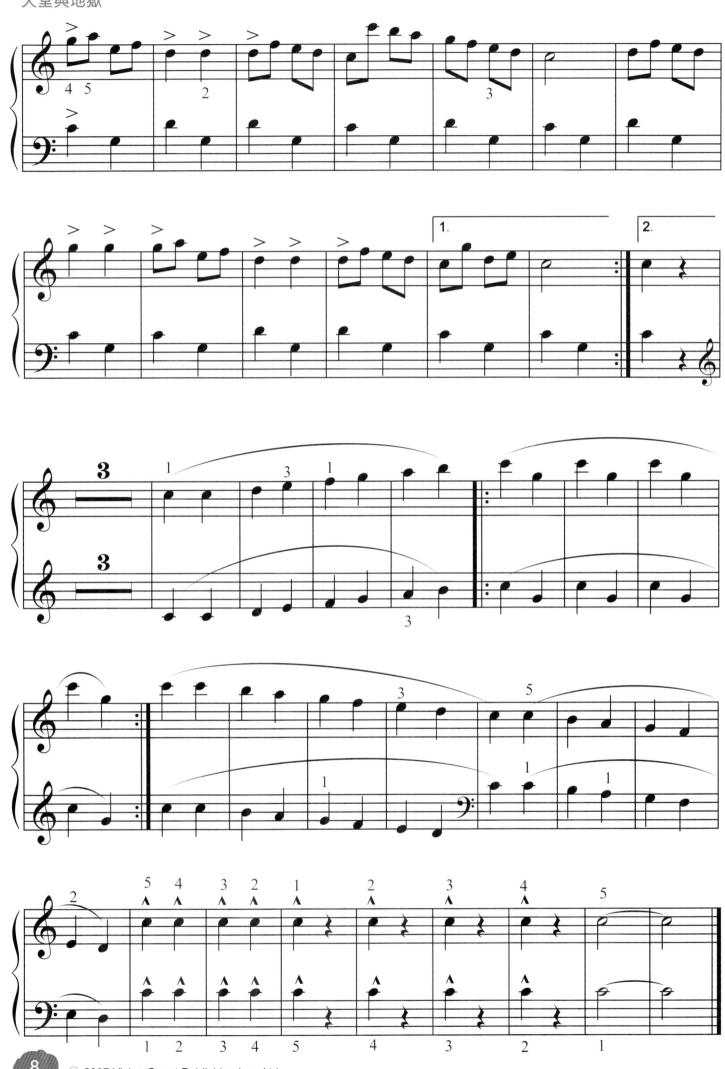

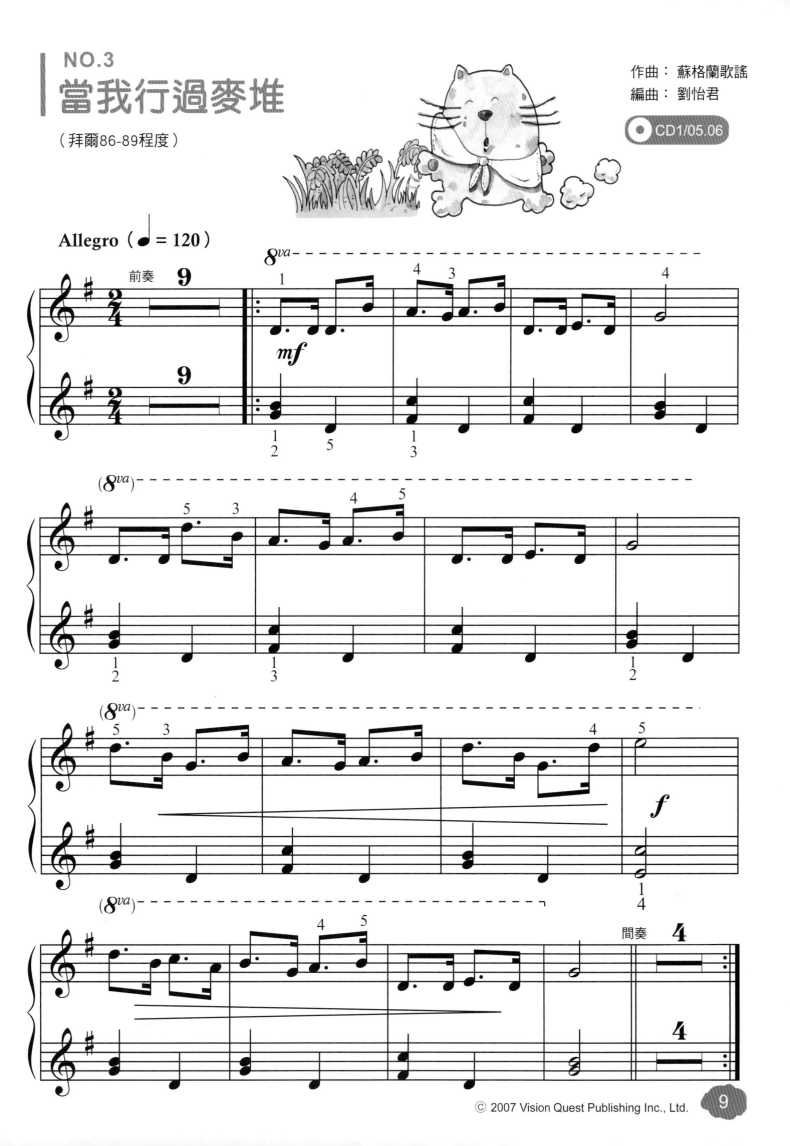

NO.4
女人皆如此

（拜爾86-89程度）

作曲：威爾第
編曲：何真真

CD1/07.08

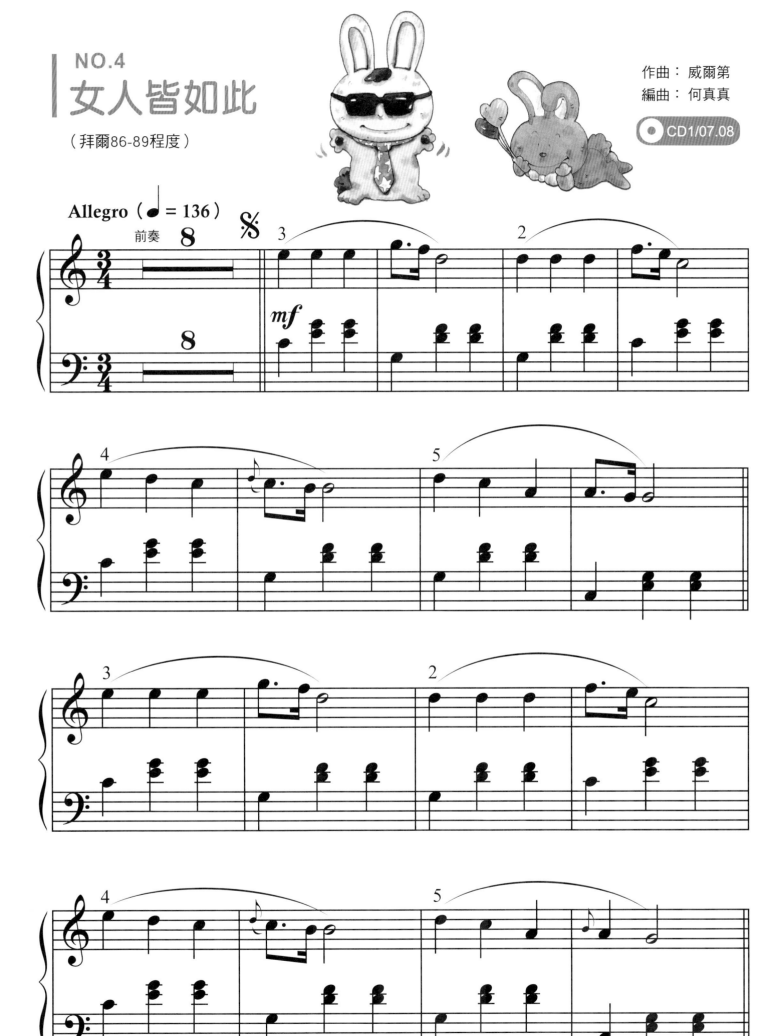

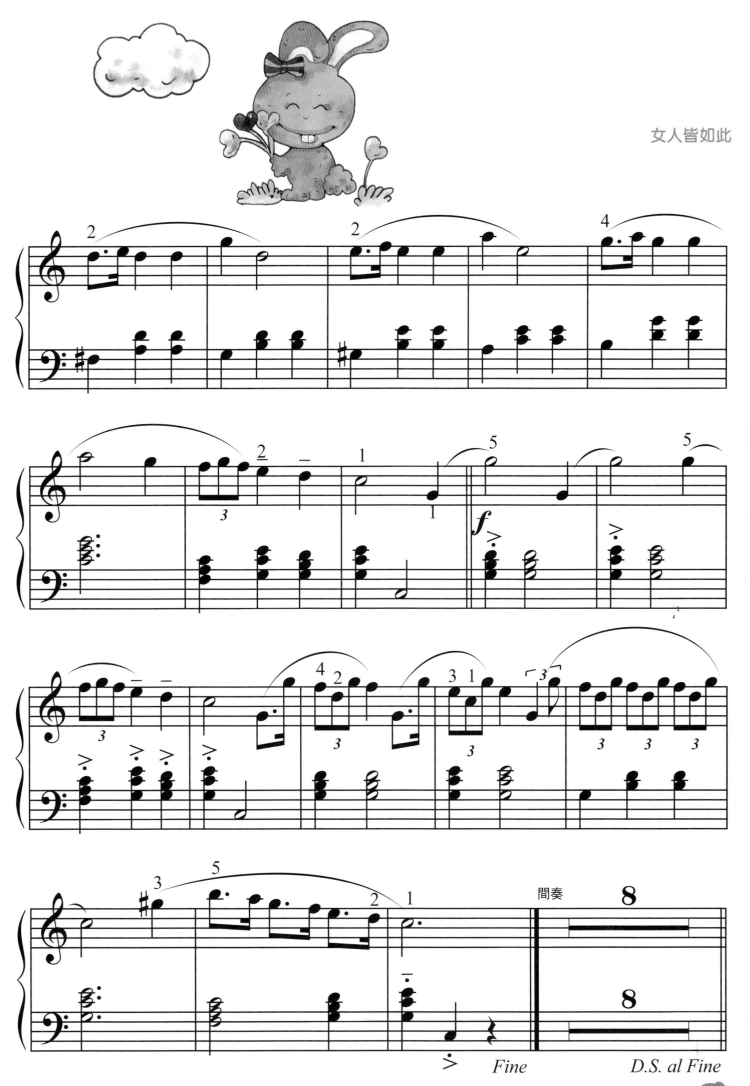

女人皆如此

NO.5
乘著歌聲的翅膀

（拜爾90-93程度）

作曲：孟德爾頌
編曲：何真真

CD1/09.10

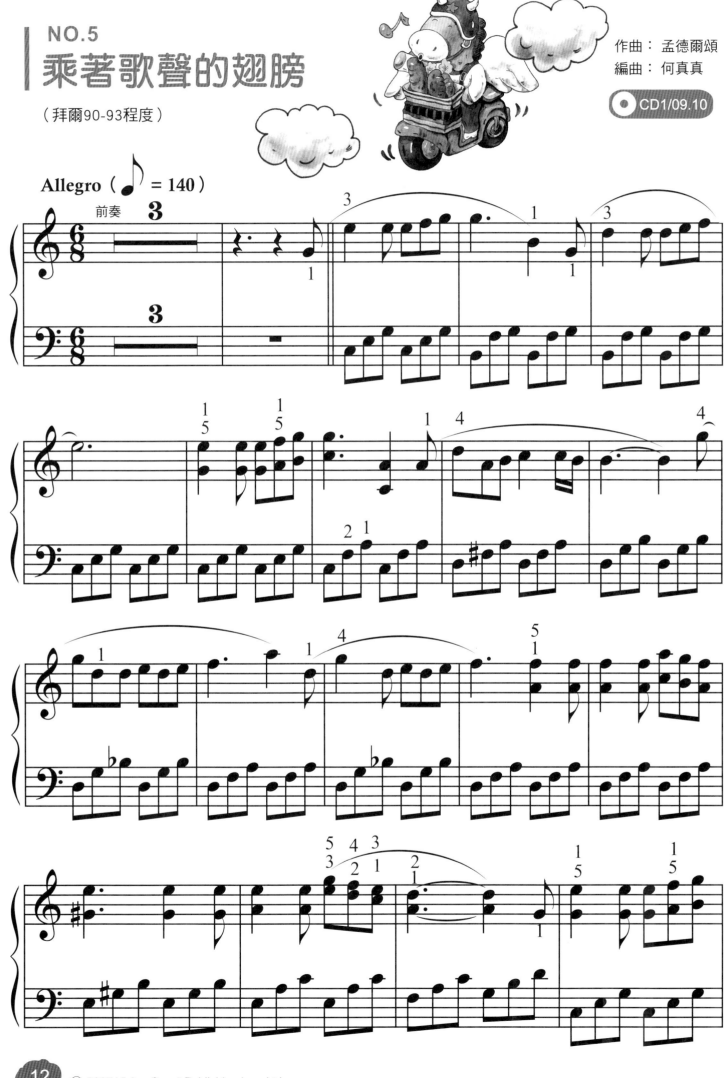

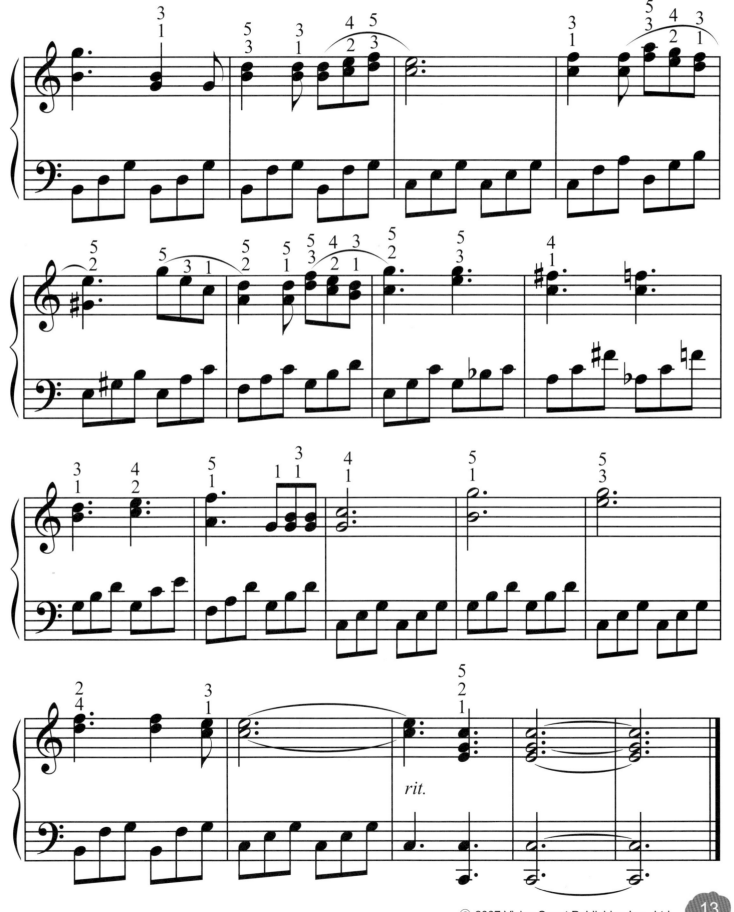

NO.6
青春舞曲
（拜爾90-93程度）

作曲：中國民謠
編曲：何真真

CD1/11.12

Andante（♩ = 72）

前奏

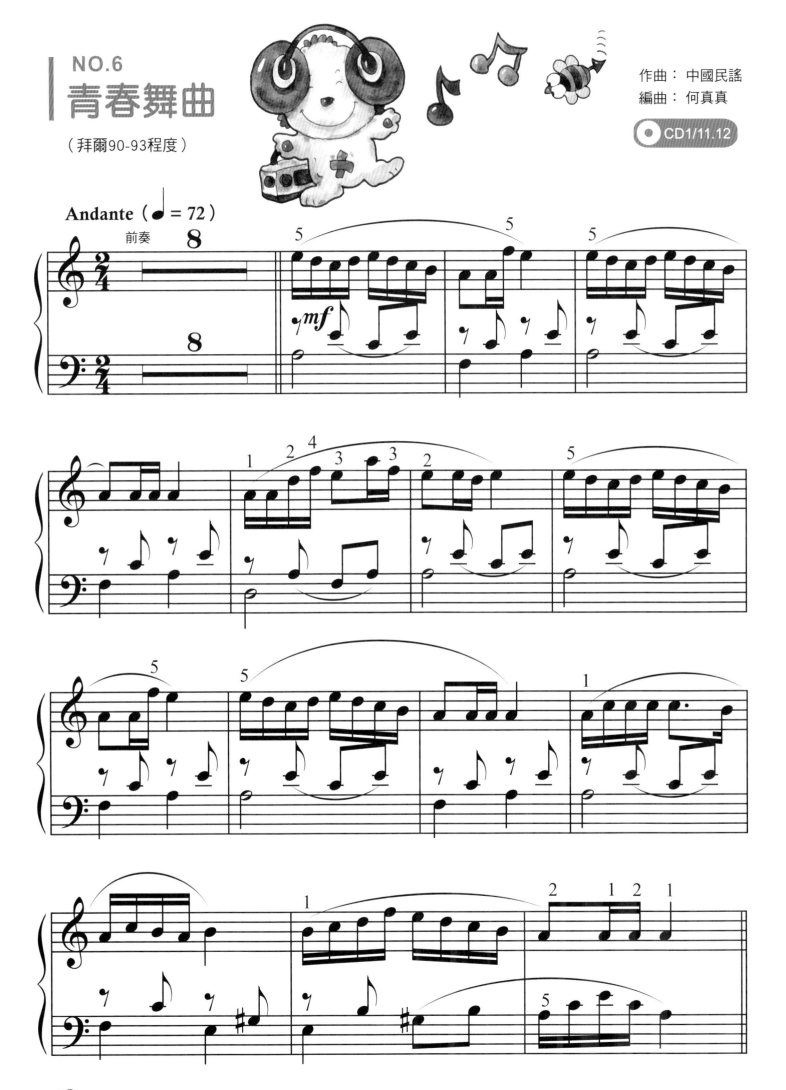

青春舞曲

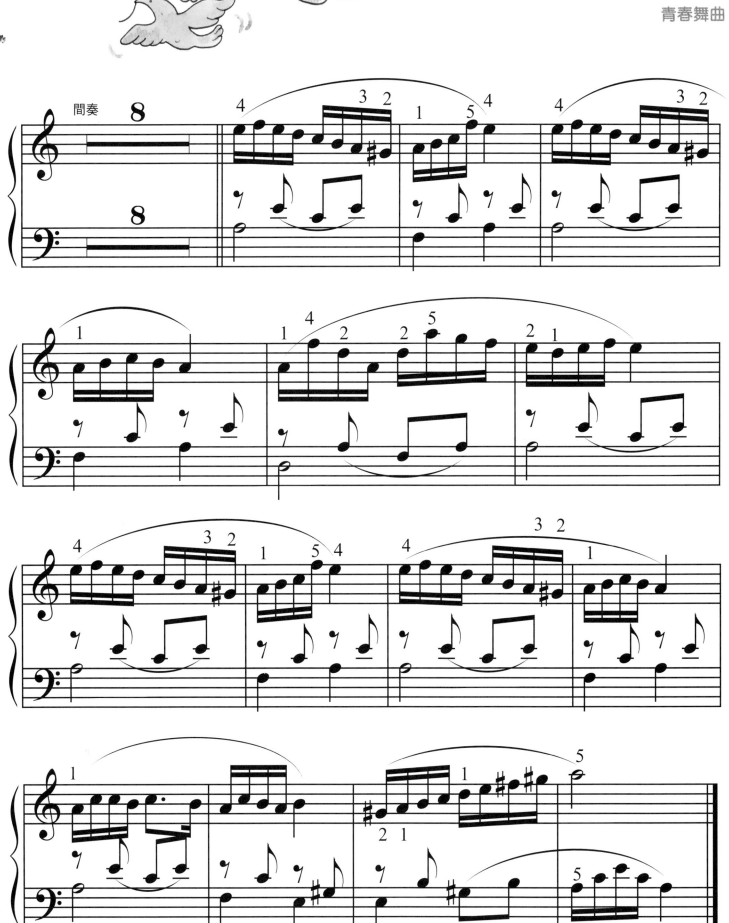

NO.7
我心仰望的喜樂

（拜爾90-93程度）

作曲：巴哈
編曲：何真真

CD1/13.14

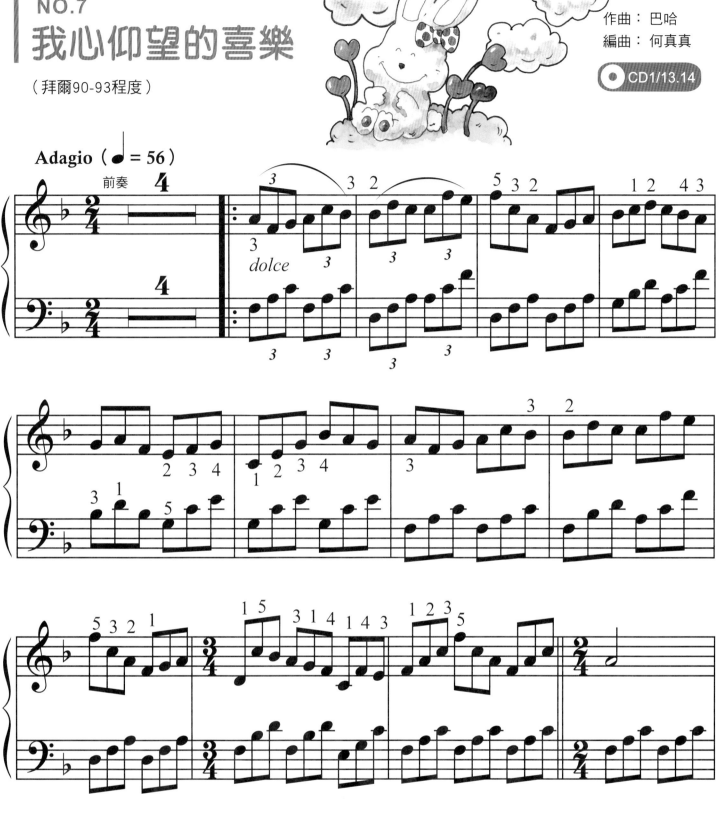

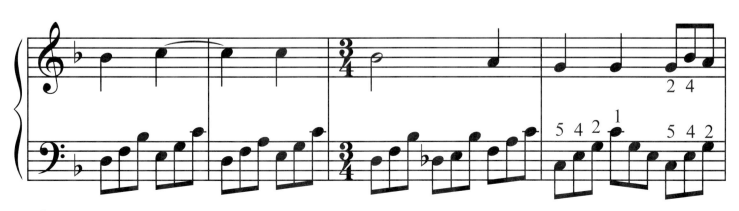

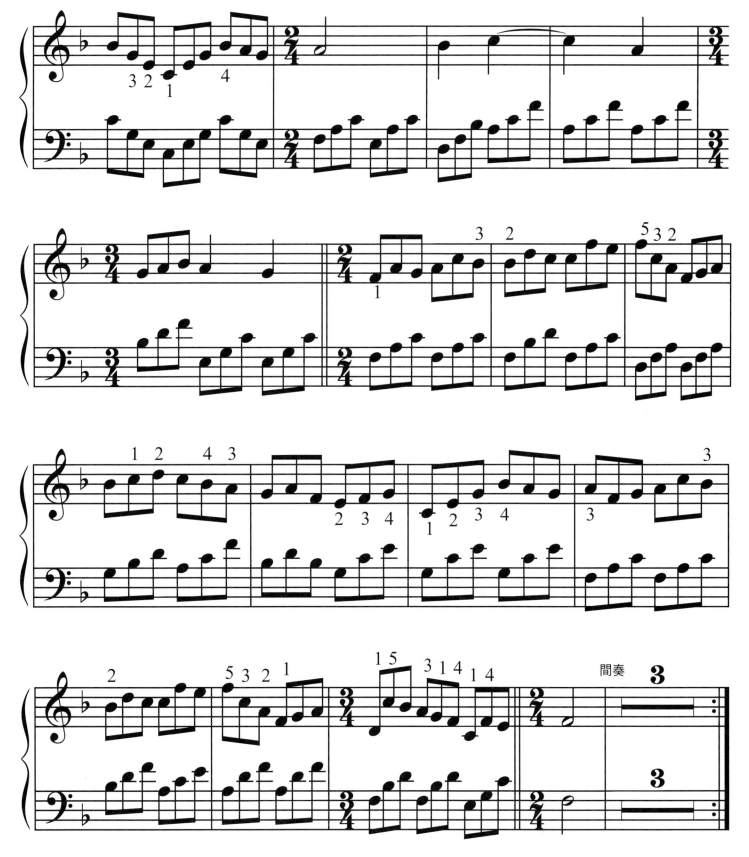

NO.8
烏克蘭舞曲

（拜爾90-93程度）

作曲：烏克蘭歌謠
編曲：何真真

CD1/15.16

Presto（ ♪ = 180 ）

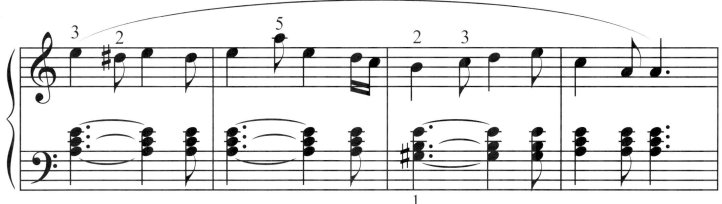

烏克蘭舞曲

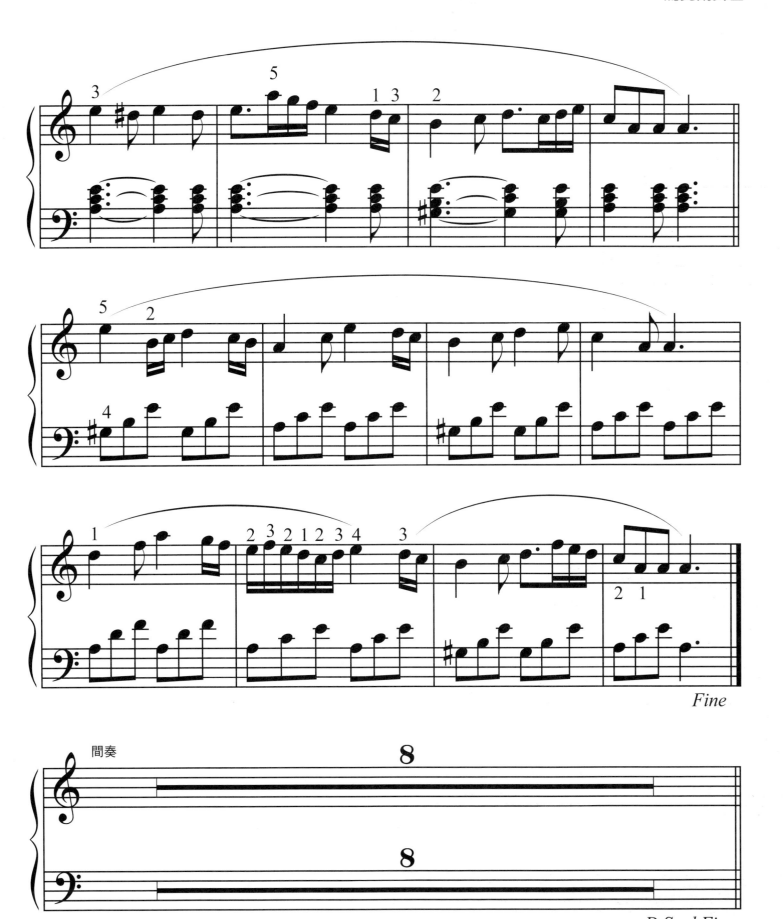

Fine

D.S. al Fine

NO.9
瑤族舞曲

（拜爾94-100程度）

作曲：中國民謠
編曲：何真真

Adagio（♩ = 58）

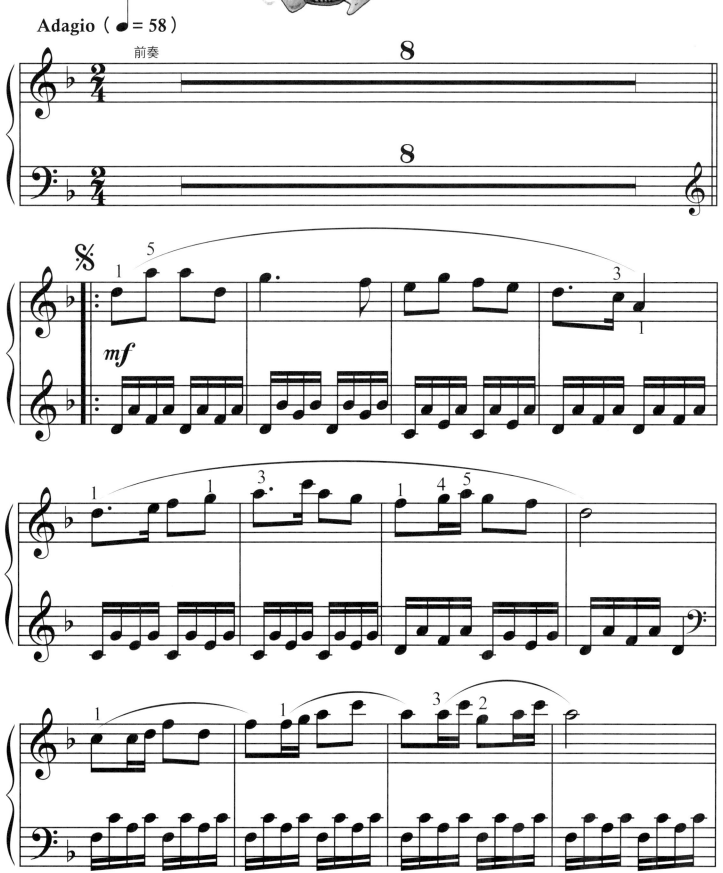

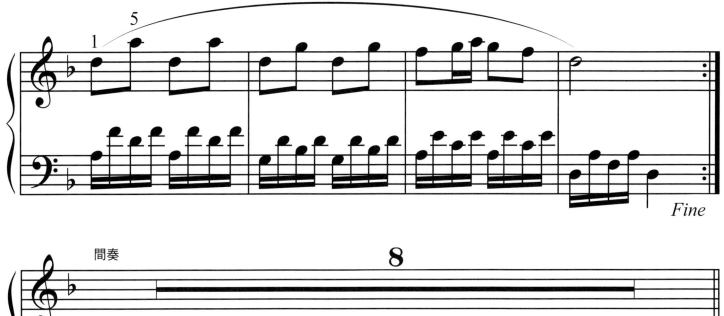

Fine

間奏

D.S. al Fine

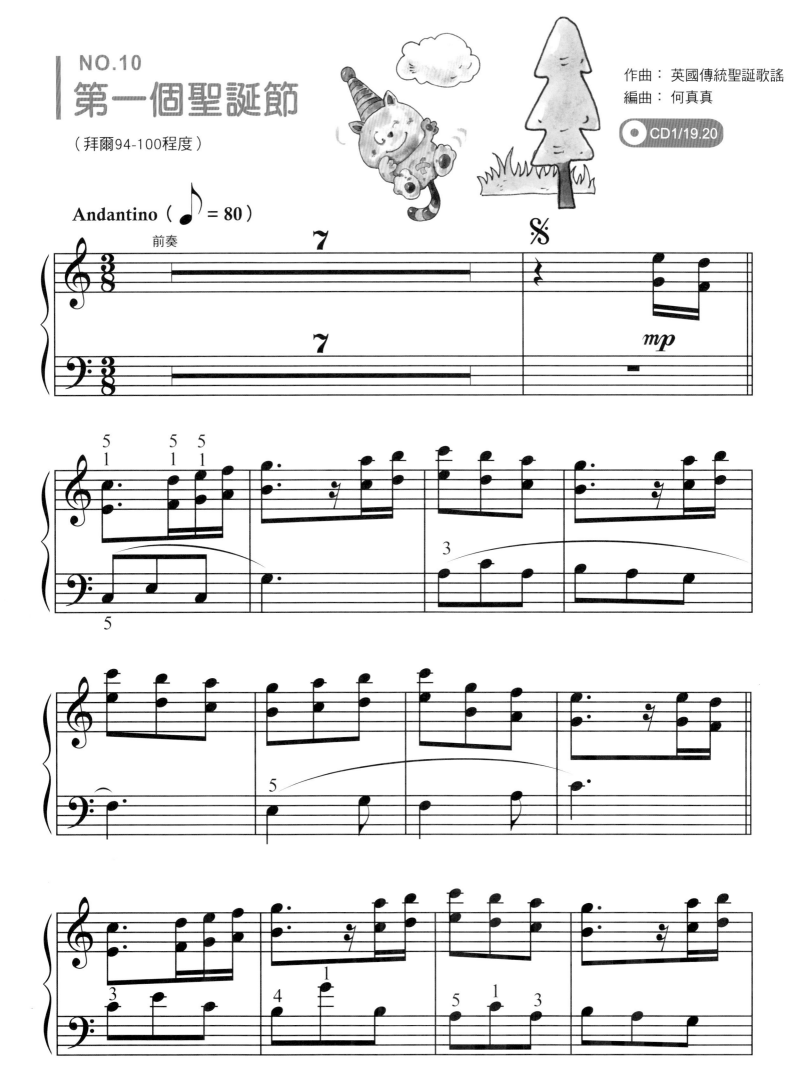

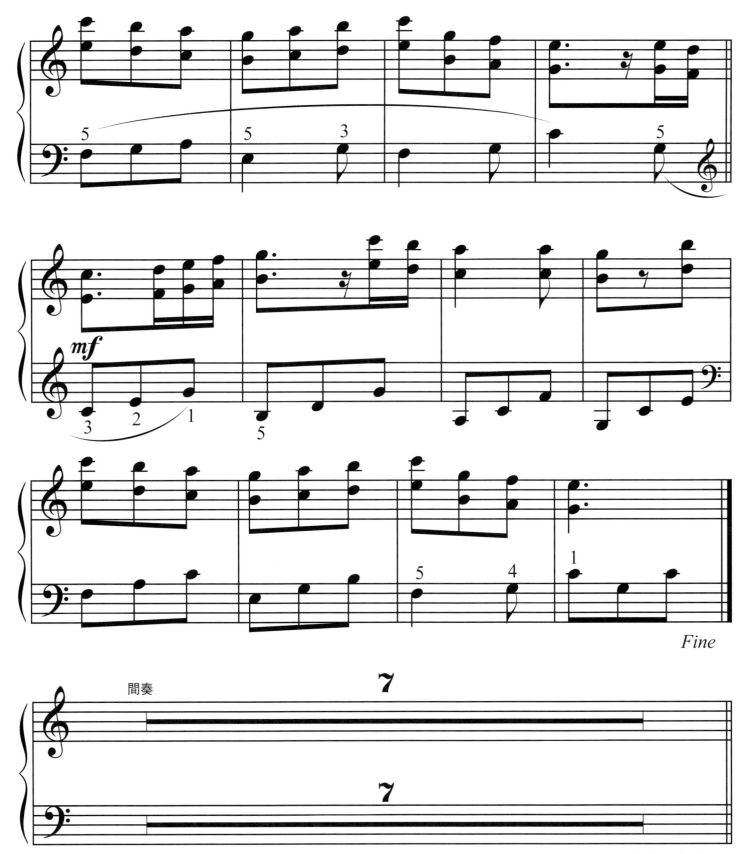

Fine

間奏

D.S. al Fine

NO.11
洗衣服的婦人

（拜爾94-100程度）

作曲：愛爾蘭歌謠
編曲：劉怡君

CD2/01.02

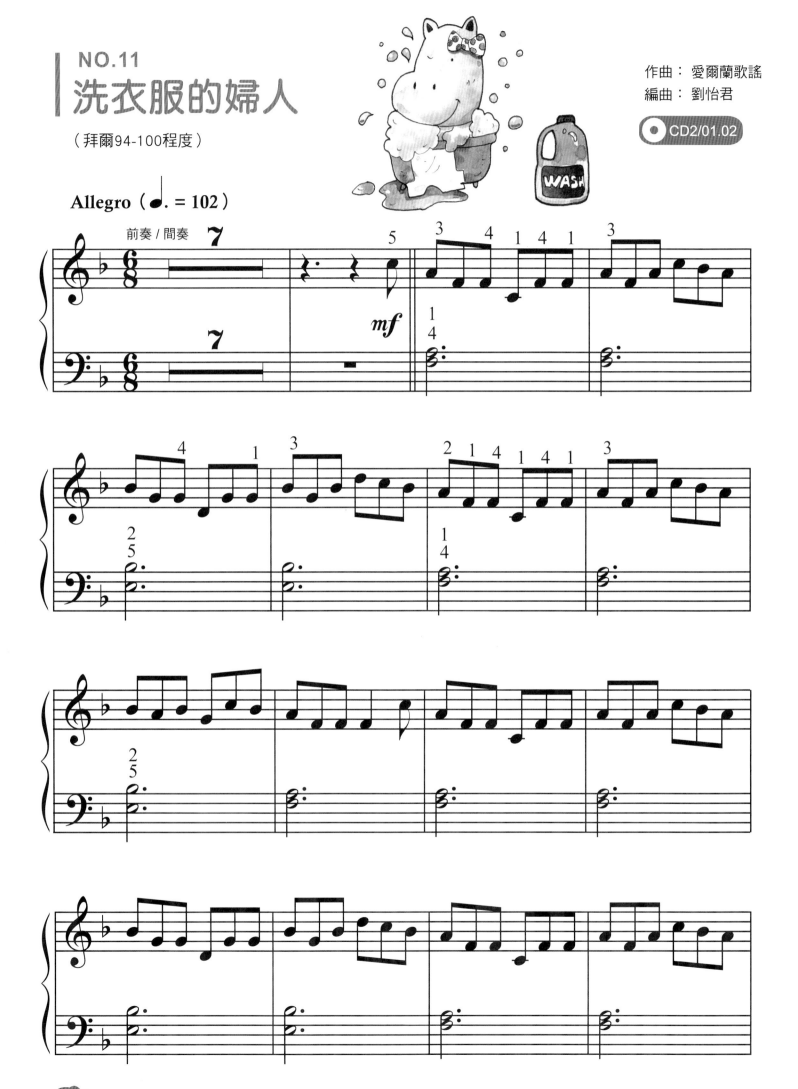

Allegro（♩. = 102）

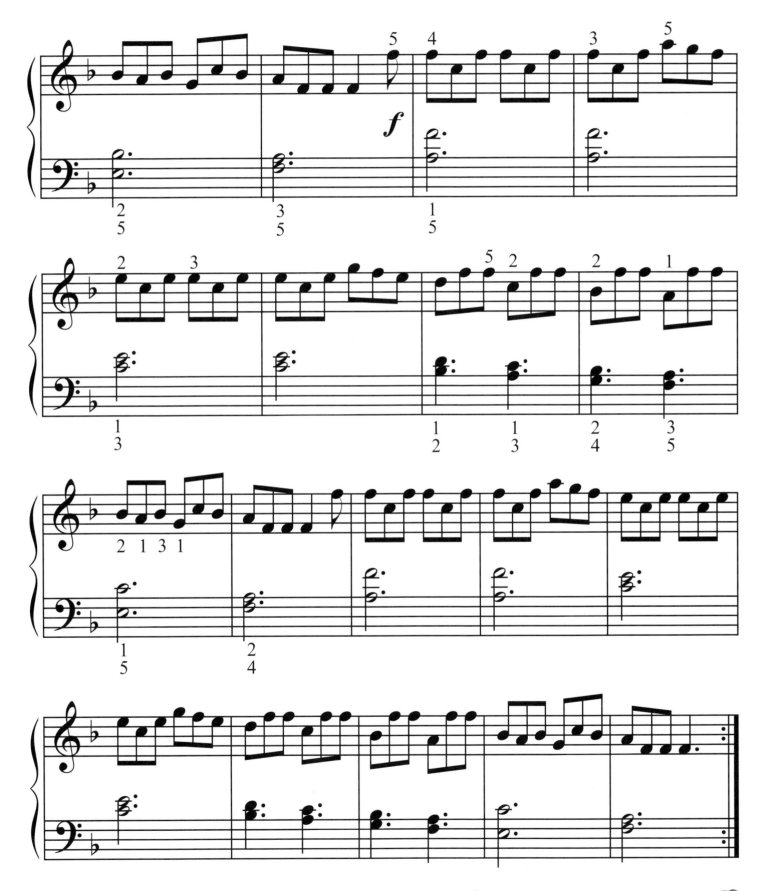

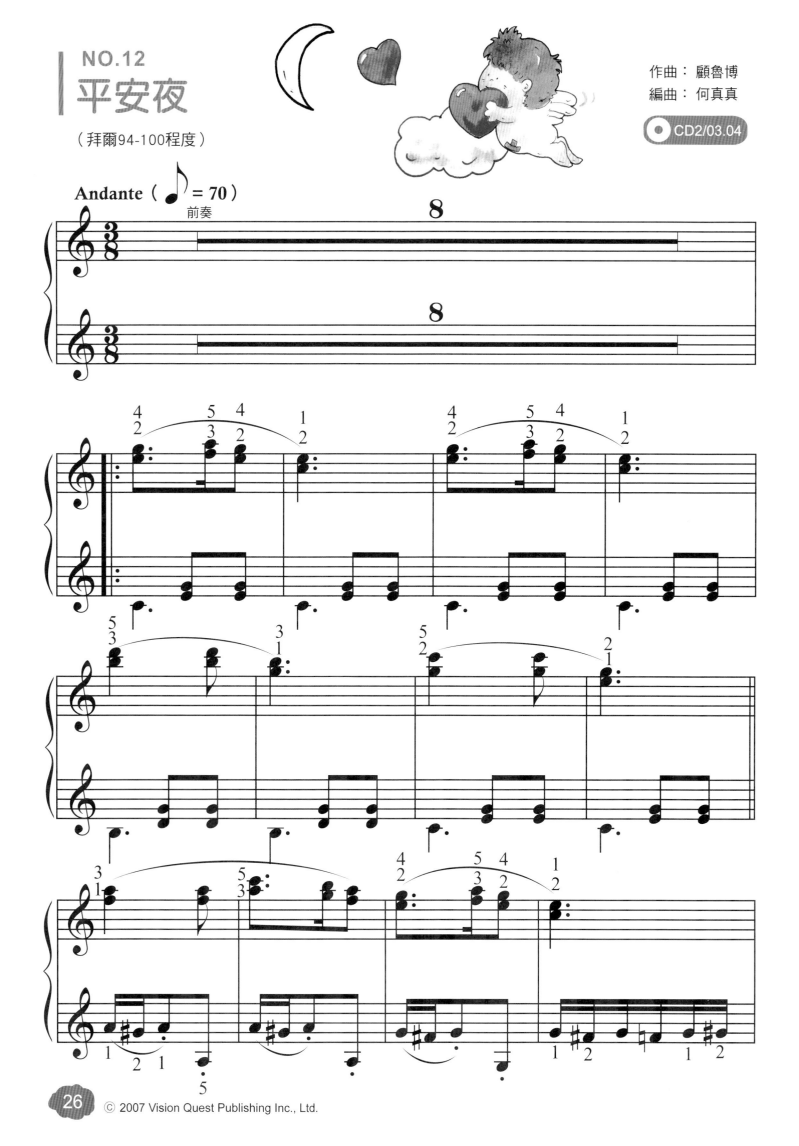

NO.12
平安夜

（拜爾94-100程度）

作曲：顧魯博
編曲：何真真

CD2/03.04

Andante（♪ = 70）

前奏

© 2007 Vision Quest Publishing Inc., Ltd.

平安夜

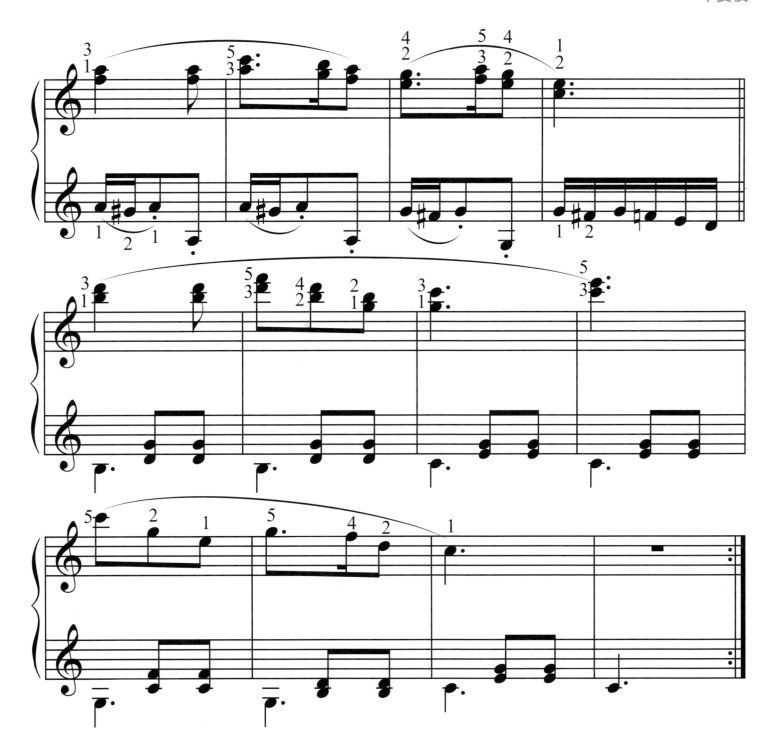

NO.13
死亡之舞

（拜爾94-100程度）

作曲：聖桑
編曲：劉怡君

CD2/05.06

Mouvement de Valse（♩ = 174）

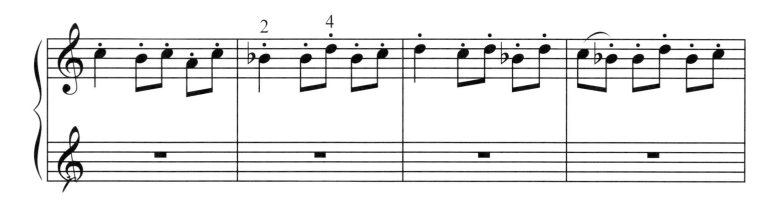

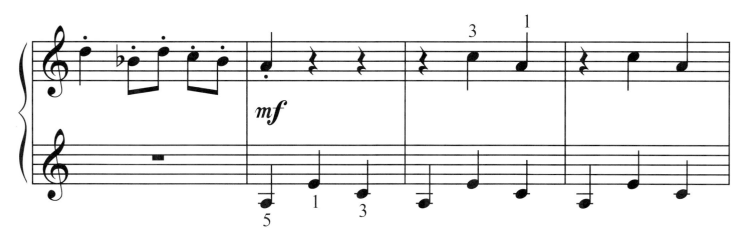

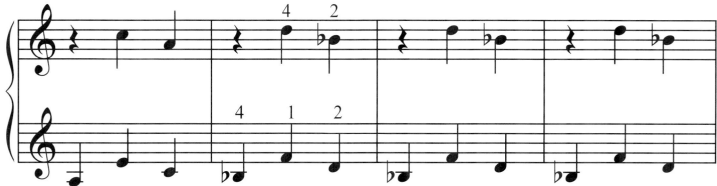

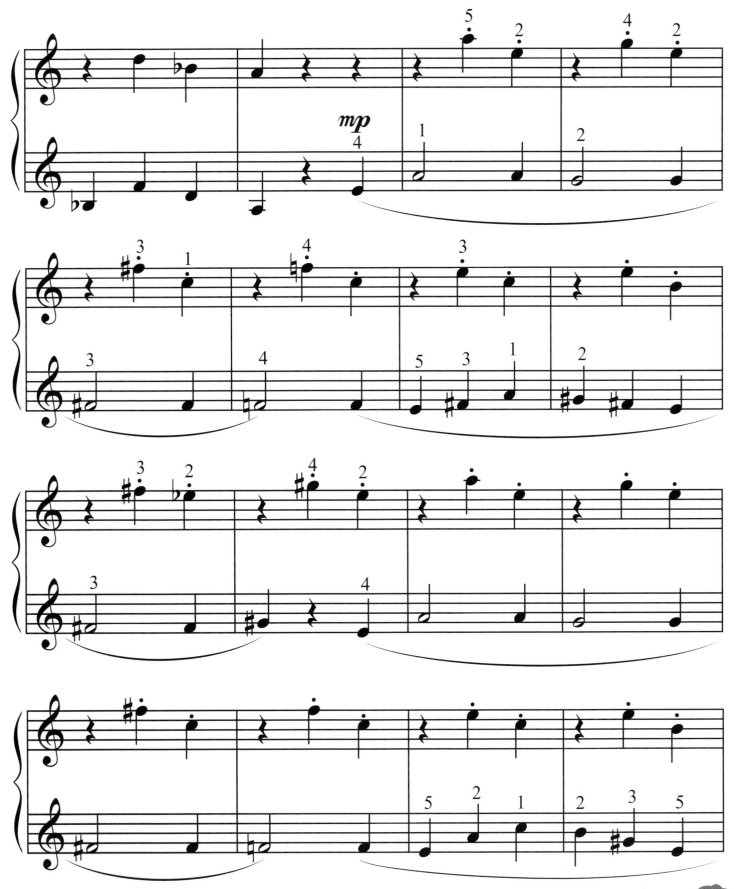

死亡之舞

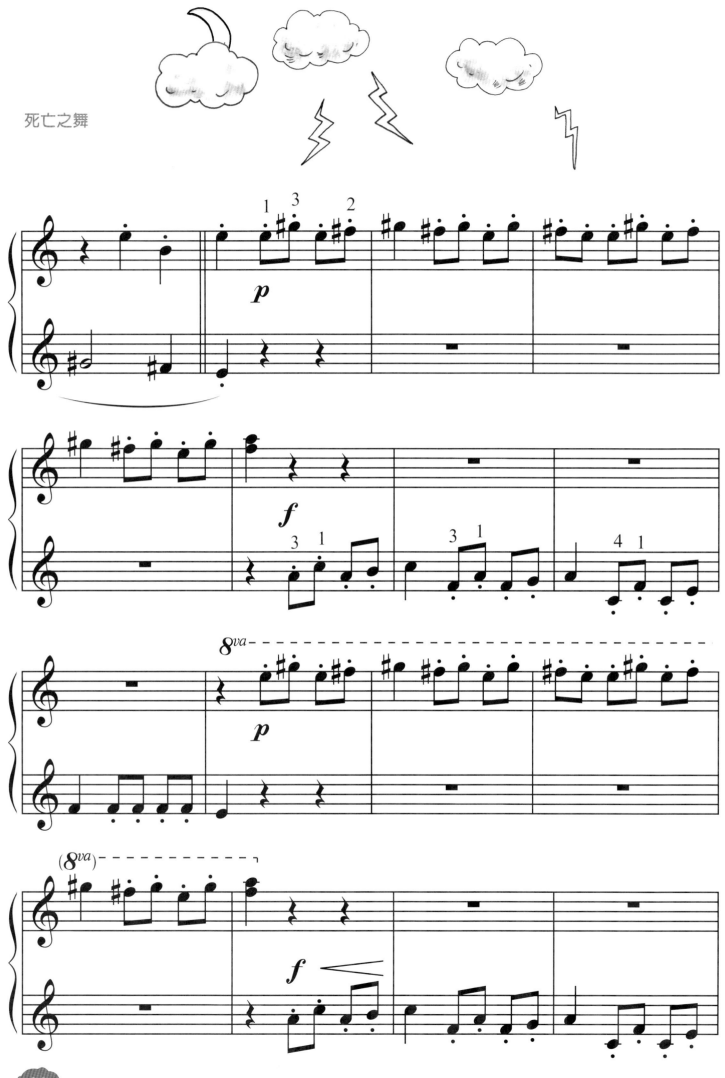

死亡之舞

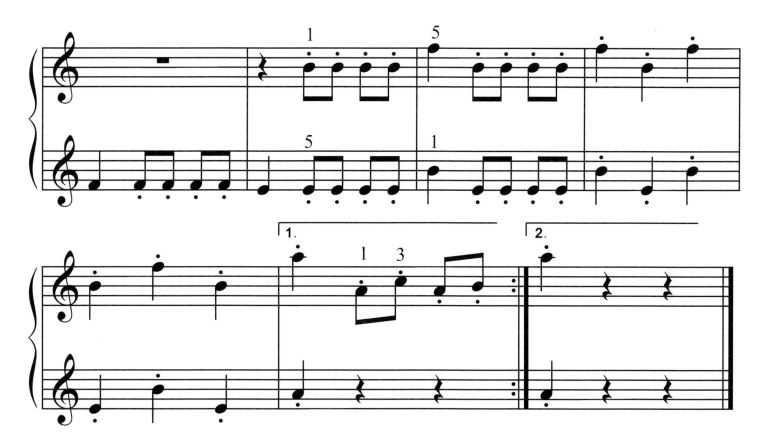

31

NO.14
喬凡尼先生

（拜爾94-100程度）

作曲：莫札特
編曲：劉怡君

CD2/07.08

Andante（♩ = 100）

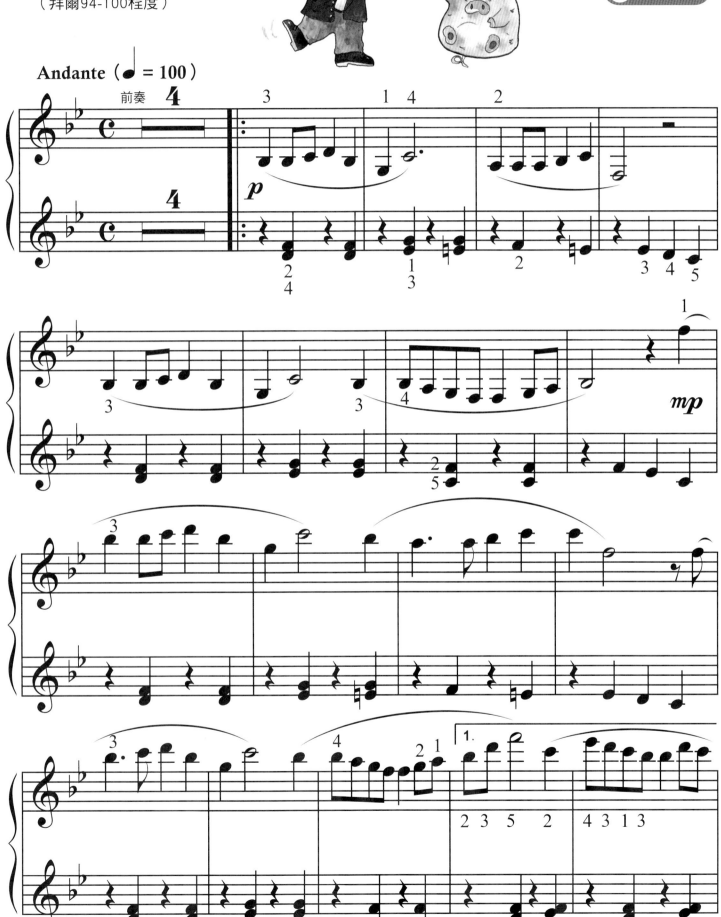

喬凡尼先生

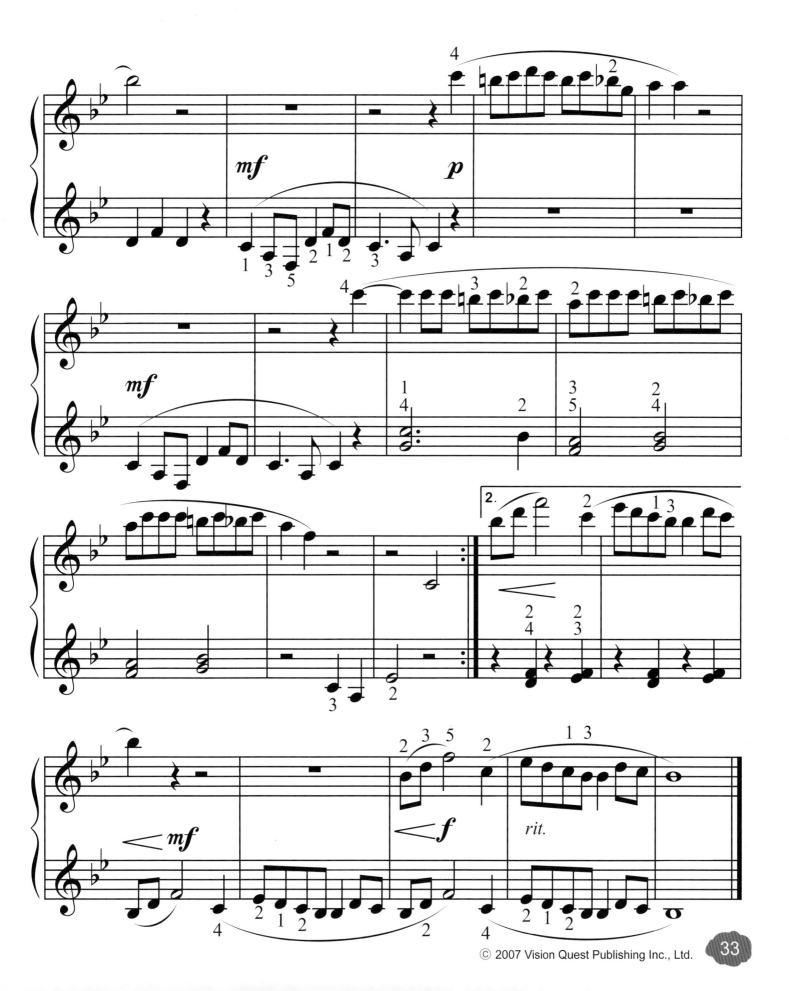

33

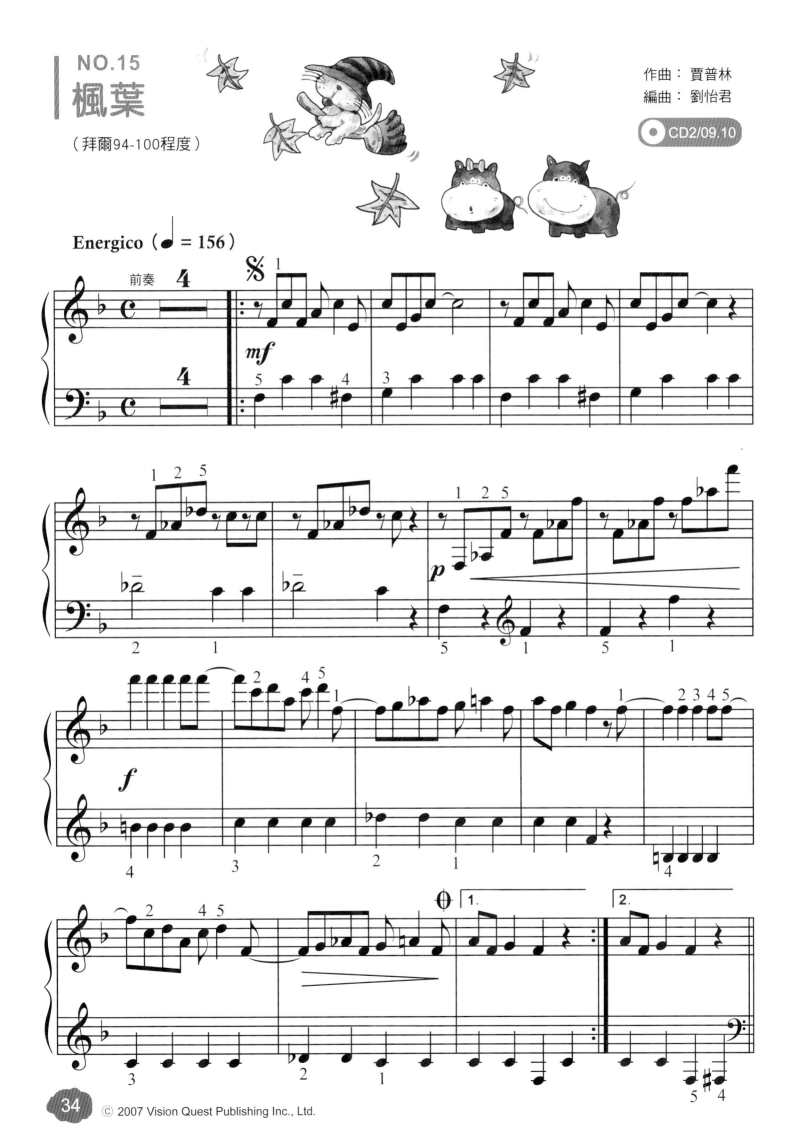

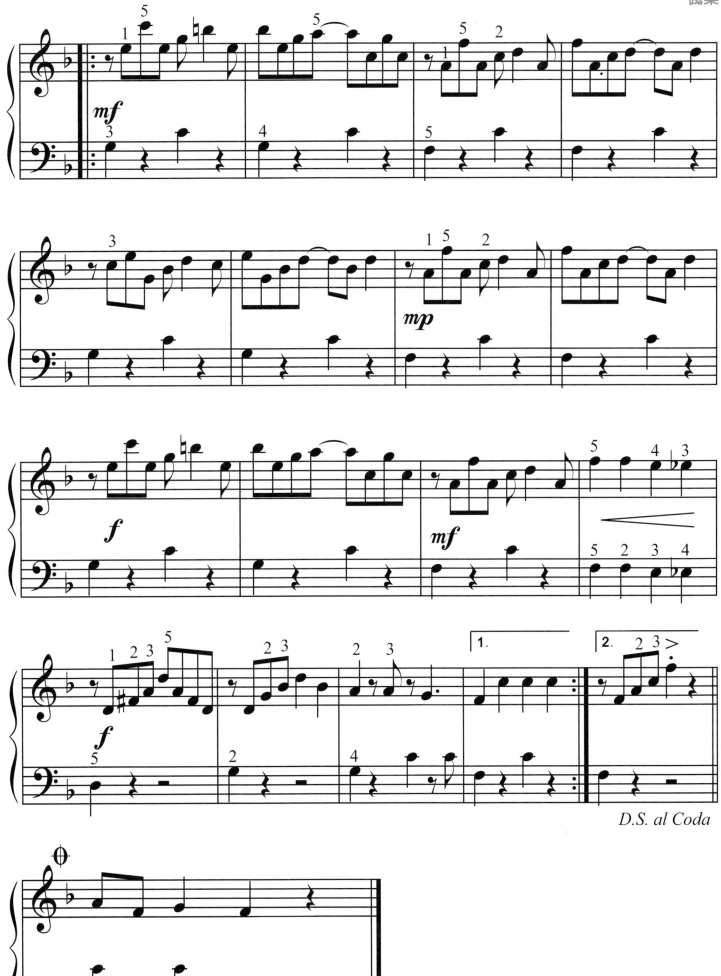

D.S. al Coda

NO.16
卡農

（拜爾101-106程度）

作曲：帕海貝爾
編曲：何真真

CD2/11.12

Vivace（♩ = 156）

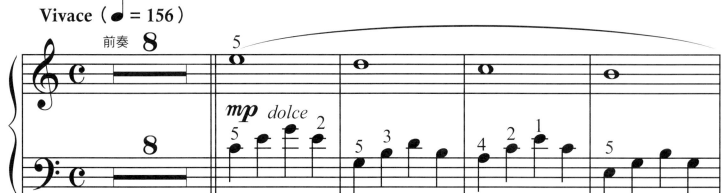

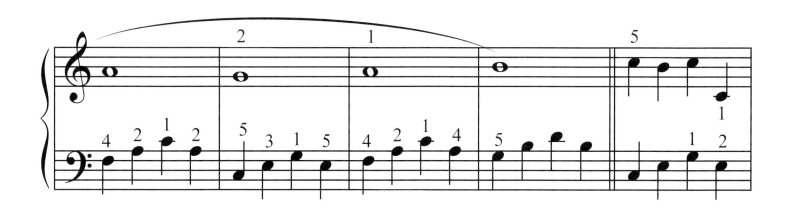

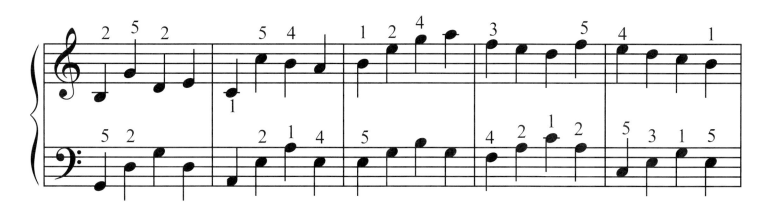

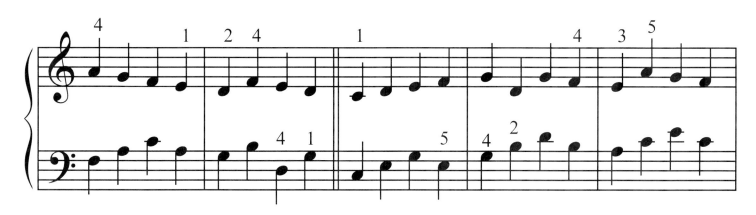

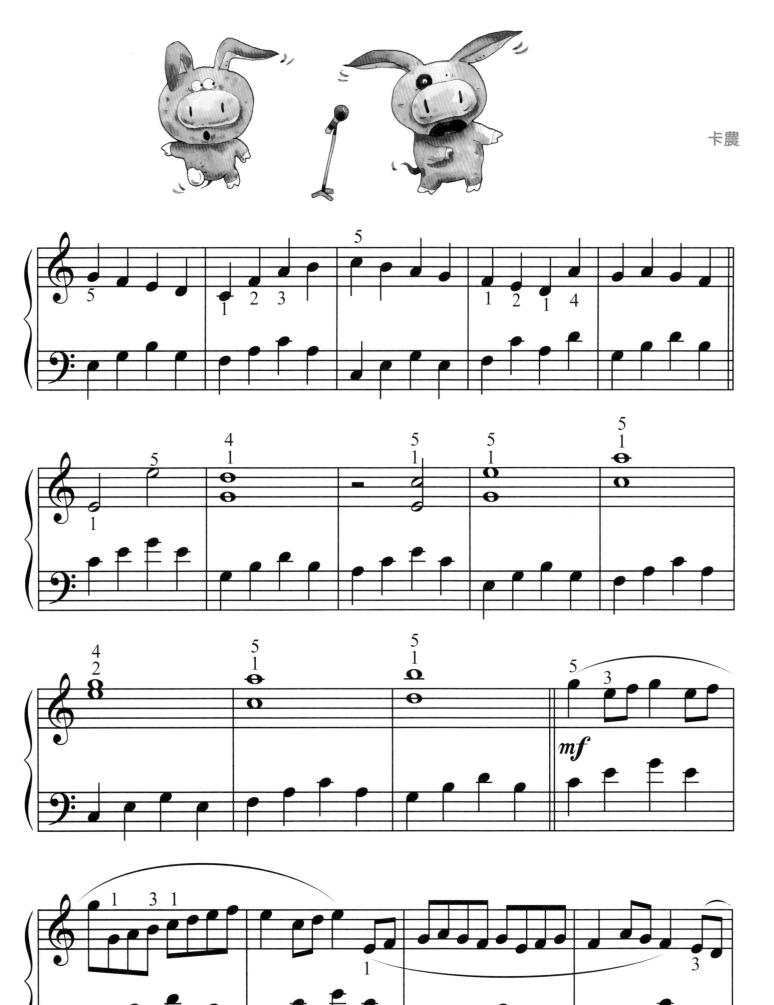

卡農

卡農

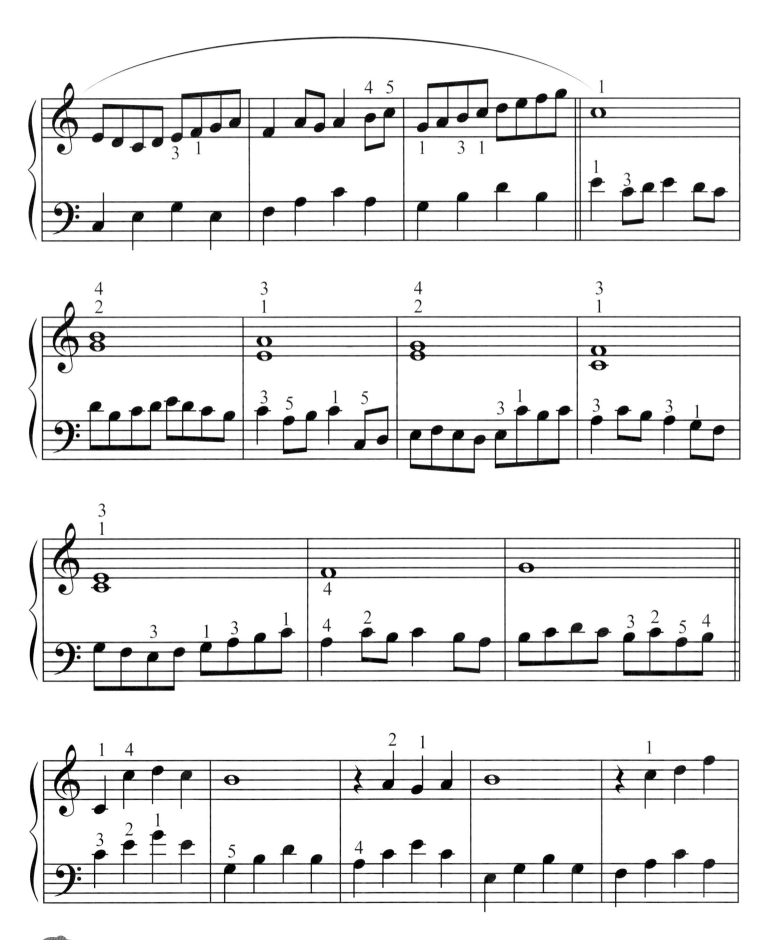

NO.17
F大調旋律

（拜爾101-106程度）

作曲：魯賓斯坦
編曲：劉怡君

CD2/13.14

Delizioso（♩ = 68）

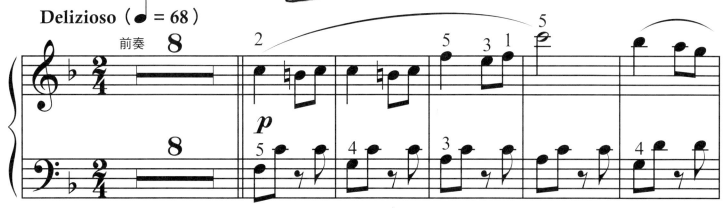

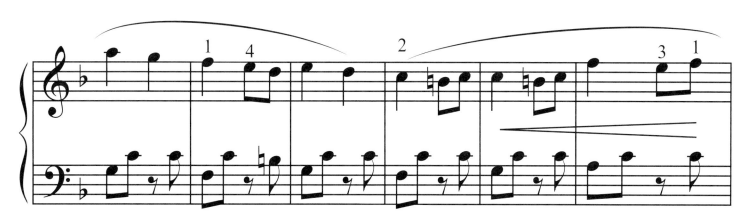

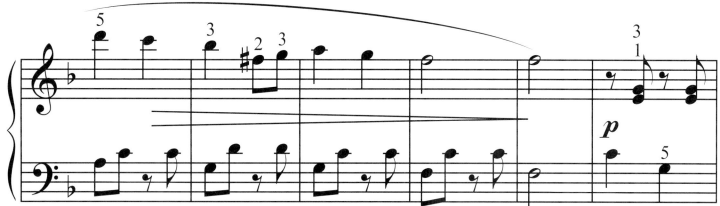

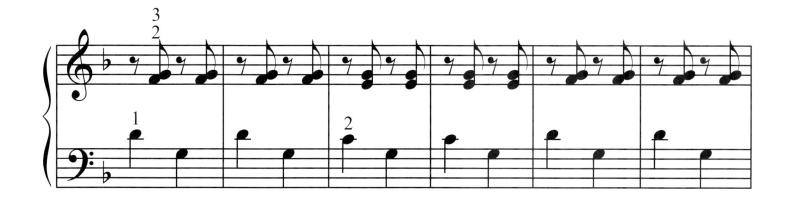

F大調旋律

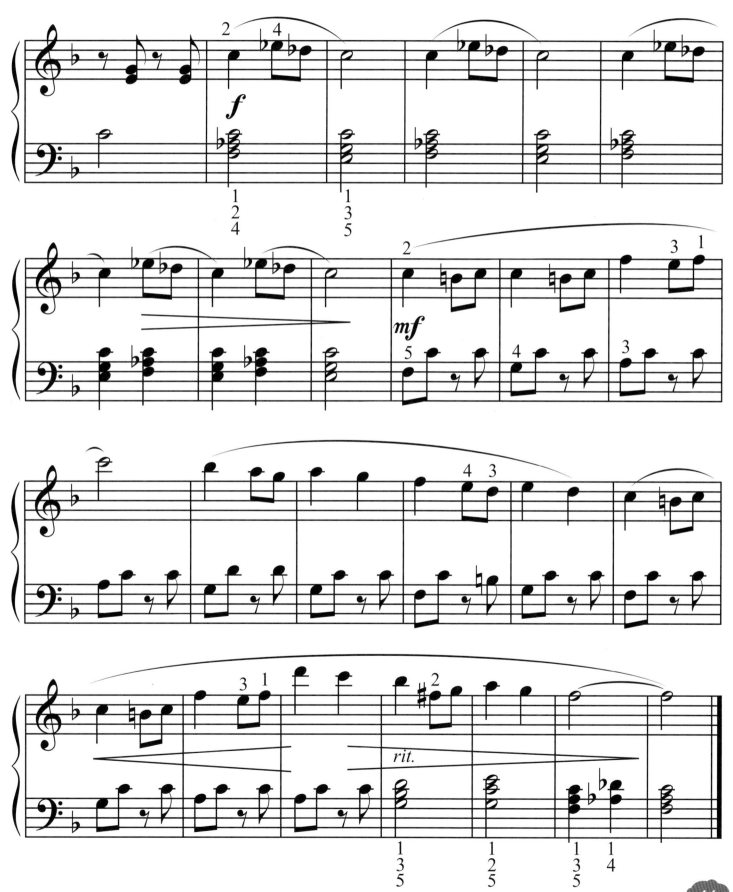

NO.18
卜卦調

（拜爾101-106程度）

作曲： 中國民謠
編曲： 劉怡君

CD2/15.16

Con allegrezza（♩ = 104）

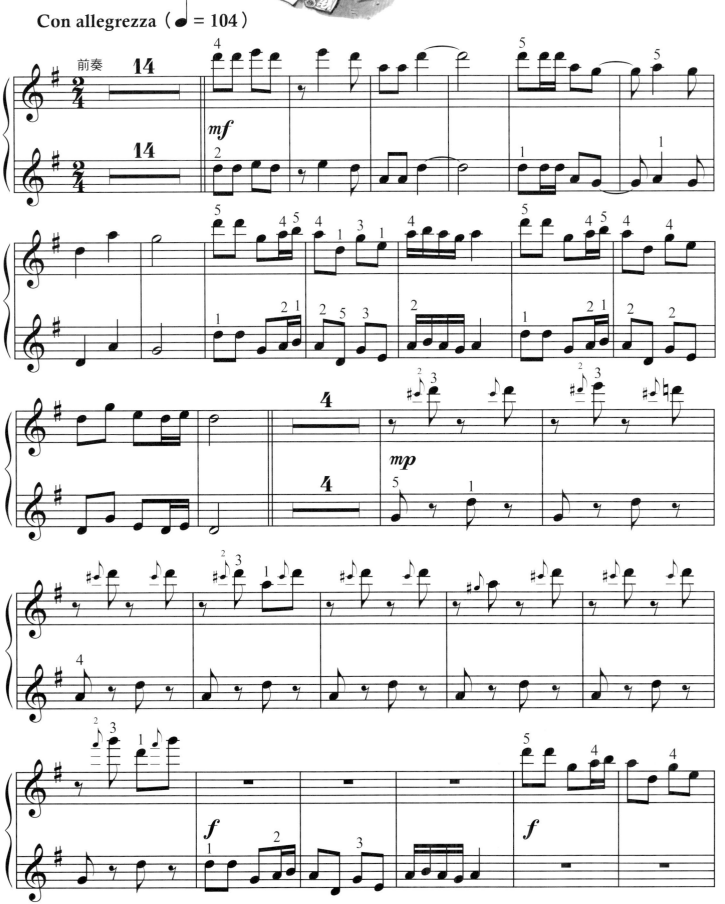

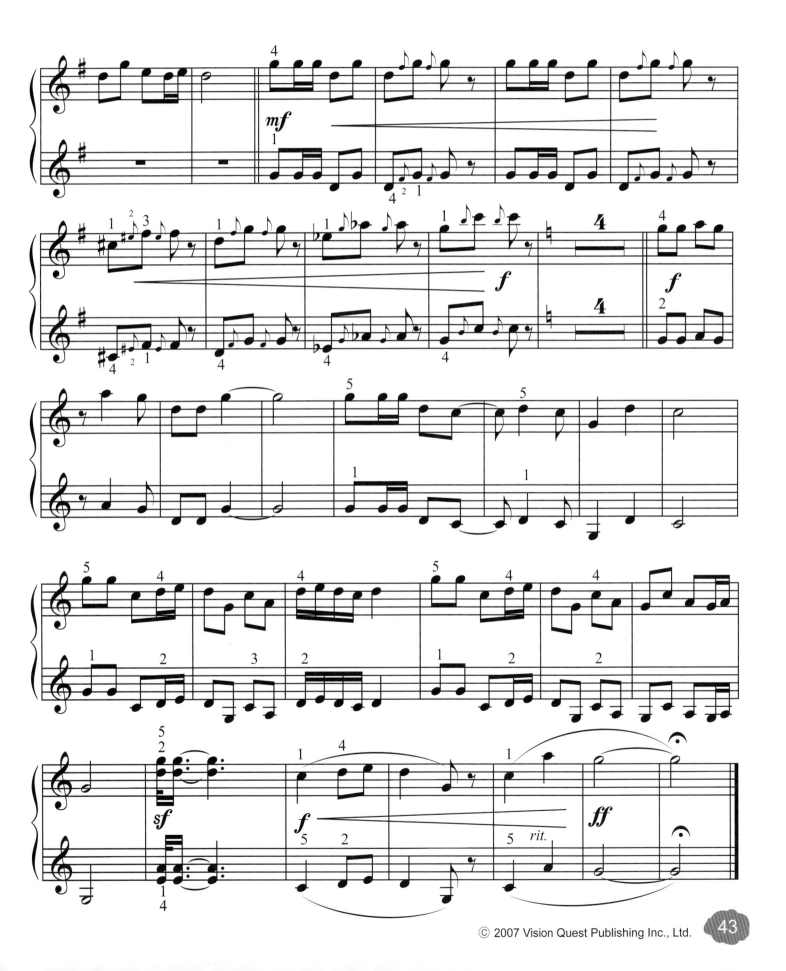

卜卦調

43

© 2007 Vision Quest Publishing Inc., Ltd.

郭德堡第三變奏曲

（拜爾101-106程度）

作曲：巴哈
編曲：何真真

CD2/17.18

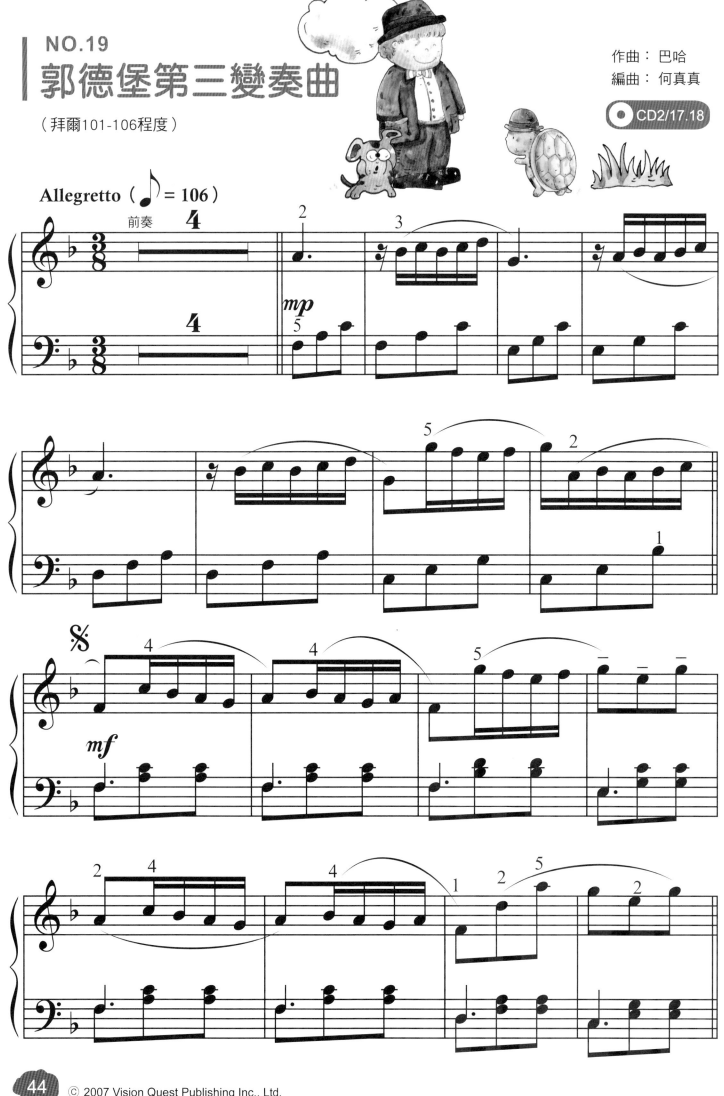

Allegretto (♪ = 106)

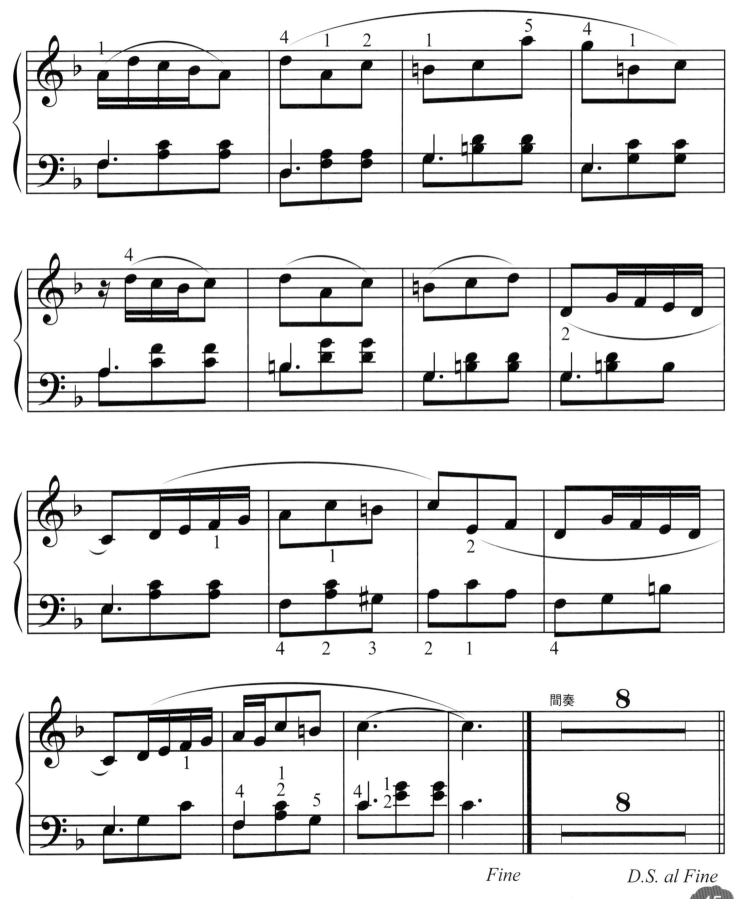

Fine

D.S. al Fine

NO.20
卡門間奏曲

（拜爾101-106程度）

作曲：比才
編曲：劉怡君

CD2/19.20

Gentile（♩ = 56）

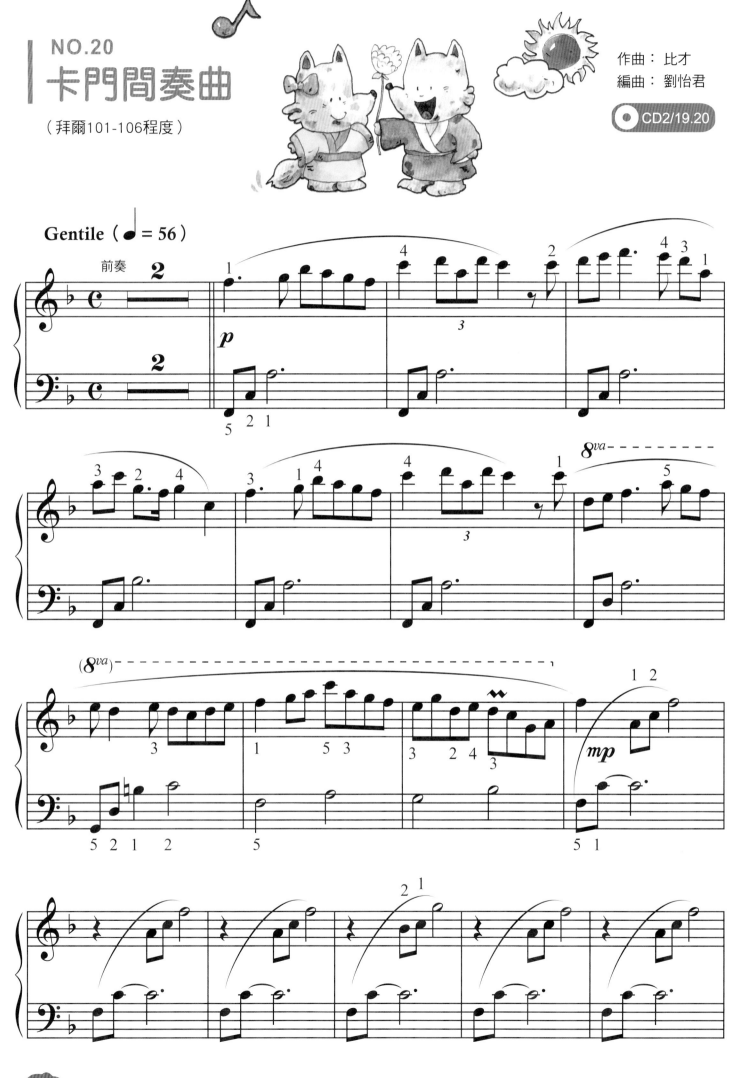

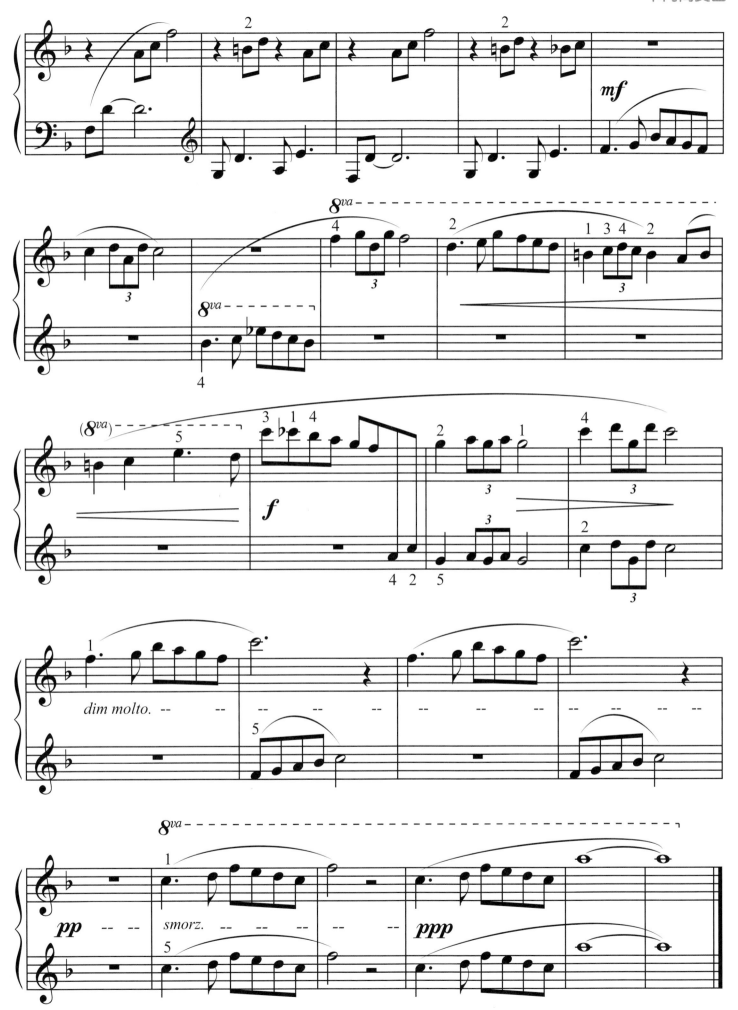

NO.21
木偶兵進行曲

（拜爾101-106程度）

作曲：捷索
編曲：劉怡君

CD2/21.22

Tempo di Marcia (♩ = 92)

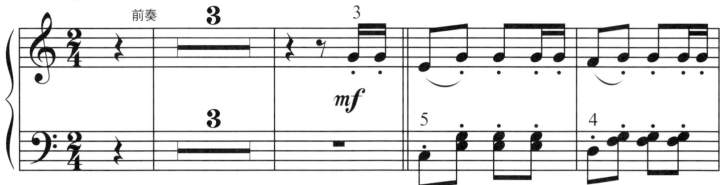

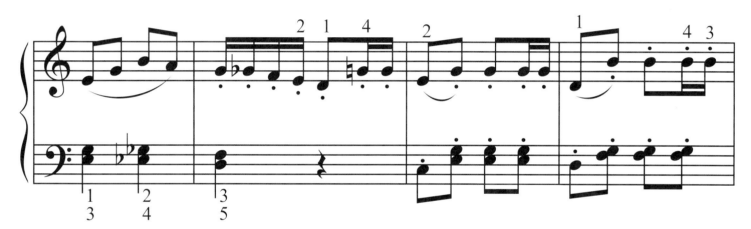

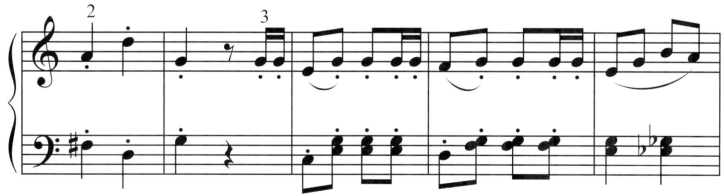

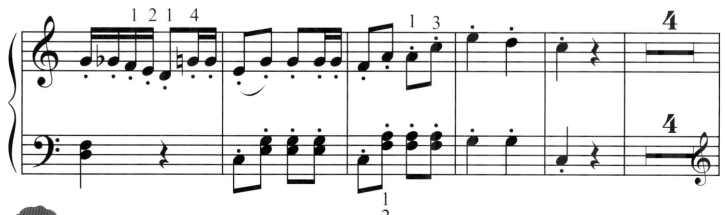

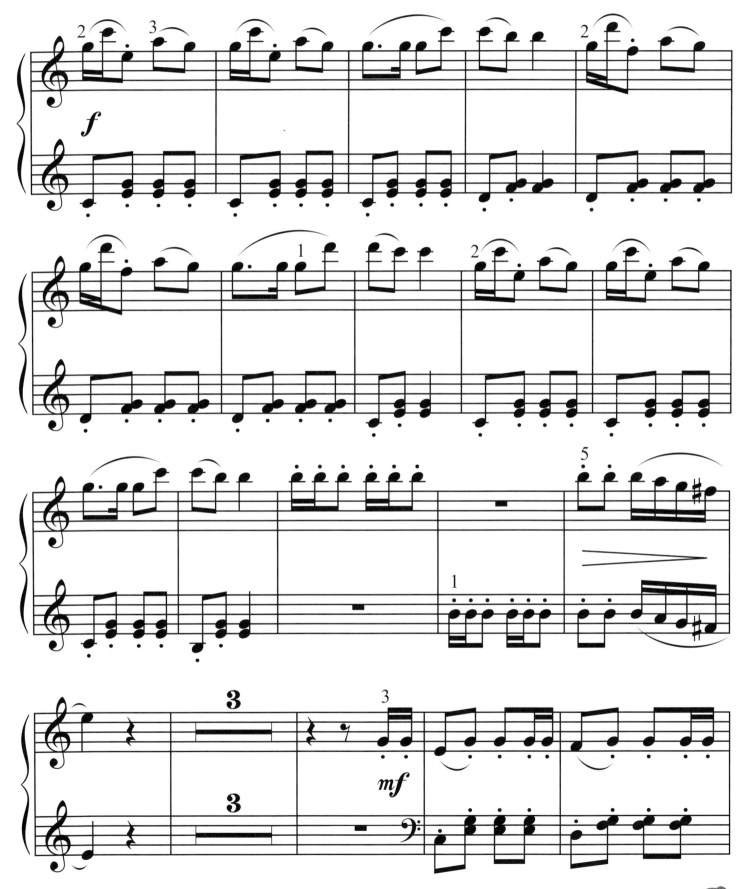

木偶兵進行曲

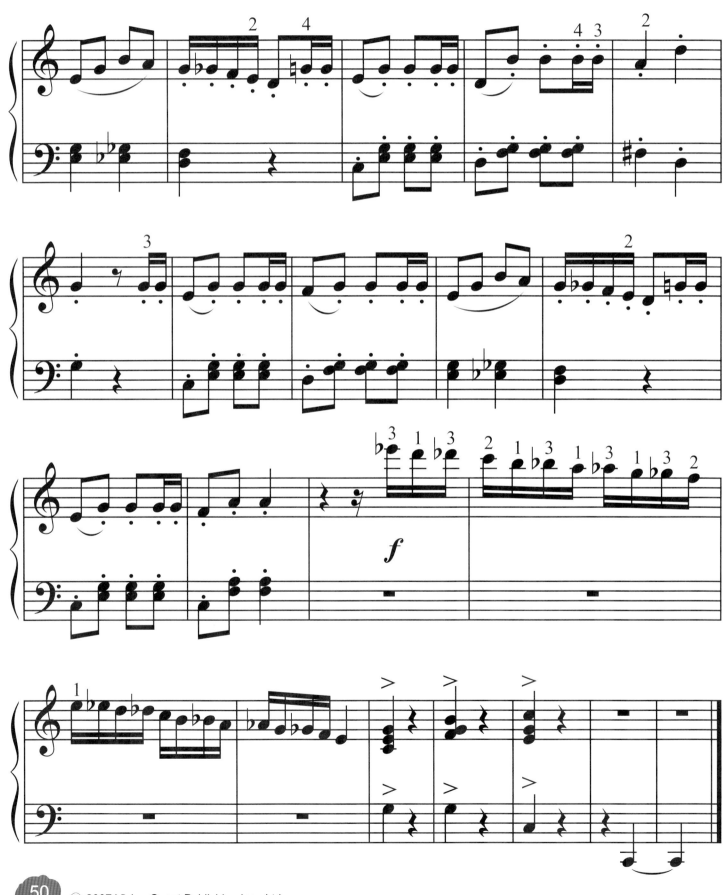

Playtime Piano Course

鋼琴晉級證書

Certificate Of Piano Performing

茲證明　學生

This certificate verifies

已完成 **拜爾併用曲集 第五級** 課程

has completed the course of Playtime Piano Course Level 5

恭禧你！

Congratulations

老師 *teacher*

日期 *date*

麥書文化

CD使用說明 / CD音軌順序

拜爾併用曲集〔第五級〕

《單數號曲目》為完整音樂，加入鋼琴彈奏的部份，建議老師在教導每一首樂曲之前，先與學生共同讀譜，並配合聆聽CD中完整音樂一次，使學生對整首曲子的進行有全盤的了解。

《雙數號曲目》為伴奏音樂，鋼琴部份消音，學生練熟曲子之後，應該配合伴奏音樂彈奏，老師也能藉此評估學生的熟練度、節奏感、技巧及音樂性。

編著簡歷

何真真 美國Berklee College of Music爵士碩士畢，現任實踐大學兼任講師；也是音樂創作人、製作人，音樂專輯出版有「三顆貓餅乾」、「記憶的美好」，風潮唱片發行；書籍著作有「爵士和聲樂理」與「爵士和聲樂理練習簿」；也曾為舞台劇、電視廣告與連續劇創作許多配樂。

劉怡君 美國Berklee College of Music畢，從事鋼琴教學工作多年，對於兒童音樂教育有豐富的經驗。多次應邀擔任爵士鋼琴大賽決賽評審，也曾為傳統劇曲製作配樂。